U0064719

目錄

興	圖	廣	超	前	代	九	十	年
興	圖	廣	超	前	代	九	十	年
興	圖	廣	超	前	代	九	十	年

太	祖	興	國	大	明	號	洪	武
太	祖	興	國	大	明	號	洪	武
太	祖	興	國	大	明	號	洪	武

國 祔 廢
國 祔 廢
國 祔 廢

85

興圖廣，超前代。九十年，國祚廢。

【解釋】

元朝的疆域很廣大，所統治的領土，超過了以前的每一個朝代。然而它只維持了短短九十年，就被農民起義推翻了。

郘 金 陵
郘 金 陵
郘 金 陵

86

太祖興，國大明。號洪武，都金陵。

【解釋】

元朝末年，明太祖朱元璋起義，最後推翻元朝統治，統一全國，建立大明，他自己當上了皇帝，年號洪武，定都在金陵。

迨　成　祖　遷　燕　京　十　六　世
迨　成　祖　遷　燕　京　十　六　世
迨　成　祖　遷　燕　京　十　六　世

權　闥　肆　寇　如　林　李　闖　出
權　闥　肆　寇　如　林　李　闖　出
權　闥　肆　寇　如　林　李　闖　出

禎 崇 至
禎 崇 至
禎 崇 至

87

迨成祖，遷燕京。十六世，至崇禎。

【解釋】

到明成祖即位後，把國都由金陵遷到北方的燕京。明朝共傳了十六個皇帝，直到崇禎皇帝為止，明朝就滅亡了。

焚 器 申
焚 器 申
焚 器 申

88

權閹肆，寇如林。李闖出，神器焚。

【解釋】

明朝末年，宦官專權，天下大亂，老百姓紛紛起義，以闖王李自成為首的起義軍攻破北京，迫使崇禎皇帝自殺，明朝最後滅亡。

清 世 祖 膺 景 命 靖 四 方

由 康 雍 歷 乾 嘉 民 安 富

克 大 定 | 克 大 定

89

清世祖，膺景命。靖四方，克大定。

【解釋】

清軍入關後，清世祖順治皇帝在北京登上帝座，平定了各地的混亂局面，使得老百姓可以重新安定地生活。

台 績 夸 | 台 績 夸

90

由康雍，歷乾嘉，民安富，治績夸。

【解釋】

順治皇帝以後，分別是康熙、雍正、乾隆和嘉慶四位皇帝，在此期間，天下太平，人民生活比較安定，國家也比較強盛。

道	鹹	間	變	亂	起	始	英	法
道	鹹	間	變	亂	起	始	英	法
道	鹹	間	變	亂	起	始	英	法

同	光	後	宣	統	弱	傳	九	帝
同	光	後	宣	統	弱	傳	九	帝
同	光	後	宣	統	弱	傳	九	帝

憂 都 鄙
憂 都 鄙
憂 都 鄙

91

道鹹間，變亂起，始英法，擾都鄙。

【解釋】
清朝道光、鹹豐年間，發生了變亂，
英軍挑起鴉片戰爭。英法兩國分別以
亞羅號事件和法國神父被殺為由組成
聯軍，直攻北京。

蔦 清 歿
蔦 清 歿
蔦 清 歿

92

同光後，宣統弱，傳九帝，滿清歿。

【解釋】
同治、光緒皇帝以後，清朝的國勢已
經破敗不堪，當傳到第九代宣統皇帝
時，就被孫中山領導的辛亥革命推翻
了。

革	命	興	廢	帝	制	立	憲	法
革	命	興	廢	帝	制	立	憲	法
革	命	興	廢	帝	制	立	憲	法

古	今	史	全	在	茲	載	治	亂
古	今	史	全	在	茲	載	治	亂
古	今	史	全	在	茲	載	治	亂

建 民 國
建 民 國
建 民 國

93

革命興，廢帝制，立憲法，建民國。

【解釋】

孫中山領導的辛亥革命，推翻了清朝政府的統治，廢除了帝制，建立了憲法，成立了中華民國政府，孫中山任臨時大總統。

知 興 衰
知 興 衰
知 興 衰

94

古今史，全在茲。載治亂，知興衰。

【解釋】

以上所敍述的是從三皇五帝到建立民國的古今歷史，我們通過對歷史的學習，可以了解各朝各代的治亂興衰，領悟到許多有益的東西。

史 雖 繁 讀 有 次 史 記 一
史 雖 繁 讀 有 次 史 記 一
史 雖 繁 讀 有 次 史 記 一

後 漢 三 國 志 四 兼 證 經
後 漢 三 國 志 四 兼 證 經
後 漢 三 國 志 四 兼 證 經

95

史雖繁，讀有次。史記一，漢書二。

【解釋】
中國和歷史書雖然紛繁、複雜，但在讀的時候應該有次序：先讀《史記》，然後讀《漢書》。

96

後漢三，國志四。兼證經，參通鑑。

【解釋】
第三讀《後漢書》，第四讀《三國志》，讀的同時，還要參照經書，參考《資治通鑑》，這樣我們就可以更好地了解歷史的治亂興衰了。

讀	史	者	考	實	錄	通	古	今
讀	史	者	考	實	錄	通	古	今
讀	史	者	考	實	錄	通	古	今

口	而	誦	心	而	惟	朝	於	斯
口	而	誦	心	而	惟	朝	於	斯
口	而	誦	心	而	惟	朝	於	斯

若 親 目
若 親 目
若 親 目

97

讀史者，考實錄。通古今，若親目。

【解釋】
讀歷史的人應該更進一步地去翻閱歷史資料，了解古往今來事情的前因後果，就好像是自己親眼所見一樣。

夕 於 斯
夕 於 斯
夕 於 斯

98

口而誦，心而惟。朝於斯，夕於斯。

【解釋】
我們讀書學習，要有恆心，要一邊讀，一邊用心去思考。只有早早晚晚都把心思用到學習上，才能真正學好。

昔 仲 尼 師 項 橐 古 聖 賢

趙 中 令 讀 魯 論 彼 既 仕

昔仲尼，師項橐。古聖賢，尚勤學。

【解釋】

從前，孔子是個十分好學的人，當時魯國有一位神童名叫項橐，孔子就曾向他學習。像孔子這樣偉大的聖賢，尚不忘勤學，何況我們普通人呢？

100

趙中令，讀魯論。彼既仕，學且勤。

【解釋】

宋朝時趙中令——趙普，他官已經做到了中書令了，天天還手不釋捲地閱讀論語，不因為自己已經當了高官，而忘記勤奮學習。

披 蒲 編 削 竹 簡 彼 無 書

頭 懸 樑 錐 刺 股 彼 不 教

且　知　勉
且　知　勉
且　知　勉

101

披蒲編，削竹簡。彼無書，且知勉。

【解釋】
西漢時路溫舒把文字抄在蒲草上閱讀。公孫弘將春秋刻在竹子削成的竹片上。他們兩人都很窮，買不起書，但還不忘勤奮學習。

自　勤　苦
自　勤　苦
自　勤　苦

102

頭懸樑，錐刺股。彼不教，自勤苦。

【解釋】
晉朝的孫敬讀書時把自己的頭髮拴在屋樑上，以免打瞌睡。戰國時蘇秦讀書每到疲倦時就用錐子刺大腿，他們不用別人督促而自覺勤奮苦讀。

如	囊	螢	如	映	雪	家	雖	貧
如	囊	螢	如	映	雪	家	雖	貧
如	囊	螢	如	映	雪	家	雖	貧

如	負	薪	如	掛	角	身	雖	勞
如	負	薪	如	掛	角	身	雖	勞
如	負	薪	如	掛	角	身	雖	勞

學 不 輟
學 不 輟
學 不 輟

猶 苦 卓
猶 苦 卓
猶 苦 卓

103

如囊螢，如映雪。家雖貧，學不輟。

【解釋】
晉朝人車胤，把螢火蟲放在紗袋裡當照明讀書。孫康則利用積雪的反光來讀書。他們兩人家境貧苦，卻能在艱苦條件下繼續求學。

104

如負薪，如掛角。身雖勞，猶苦卓。

【解釋】
漢朝的朱買臣，以砍柴維持生活，每天邊擔柴邊讀書。隋朝李密放牛把書掛在牛角上，有時間就讀。他們在艱苦的環境裡仍堅持讀書。

蘇	老	泉	二	十	七	始	發	奮
蘇	老	泉	二	十	七	始	發	奮
蘇	老	泉	二	十	七	始	發	奮
彼	既	老	猶	悔	遲	爾	小	生
彼	既	老	猶	悔	遲	爾	小	生
彼	既	老	猶	悔	遲	爾	小	生

籍 書 讀
籍 書 讀
籍 書 讀

宜 早 思
宜 早 思
宜 早 思

105

蘇老泉，二十七。始發奮，讀書籍。

【解釋】

唐宋八大家之一的蘇洵，號老泉，小時候不想念書，到了二十七歲的時候，才開始下決心努力學習，後來成了大學問家。

106

彼既老，猶悔遲。爾小生，宜早思。

【解釋】

像蘇老泉上了年紀，才後悔當初沒好好讀書，而我們年紀輕輕，更應該把握大好時光，發奮讀書，才不至於將來後悔。

若	梁	灝	八	十	二	對	大	廷

彼	既	成	眾	稱	異	爾	小	生

魁	多	士
魁	多	士
魁	多	士

107

若梁灝，八十二。對大廷，魁多士。

【解釋】

宋朝有個梁灝，在八十二歲時才考中狀元，在金殿上對皇帝提出的問題對答如流，所有參加考試的人都不如他。

宜	立	志
宜	立	志
宜	立	志

108

彼既成，眾稱異。爾小生，宜立志。

【解釋】

梁灝這么大年紀，尚能獲得成功，不能不使大家感到驚異，欽佩他的好學不倦。而我們應該趁著年輕的時候，立定志向，努力用功就一定前途無量。

瑩　八　歲　能　詠　詩　泌　七　歲

彼　穎　悟　人　稱　奇　爾　幼　學

棋	賦	能
棋	賦	能
棋	賦	能

109

瑩八歲，能詠詩。泌七歲，能賦棋。

【解釋】
北齊有個叫祖瑩的人，八歲就能吟詩，後來當了秘書監著作郎。另外唐朝有個叫李泌的人，七歲時就能以下棋為題而作出詩賦。

之	效	當
之	效	當
之	效	當

110

彼穎悟，人稱奇。爾幼學，當效之。

【解釋】
他們兩個人的聰明和才智，在當時很受人們的讚賞和稱奇，我們正值求學的開始，應該效法他們，努力用功讀書。

蔡	文	姬	能	辨	琴	謝	道	韞
蔡	文	姬	能	辨	琴	謝	道	韞
蔡	文	姬	能	辨	琴	謝	道	韞

彼	女	子	且	聰	敏	爾	男	子
彼	女	子	且	聰	敏	爾	男	子
彼	女	子	且	聰	敏	爾	男	子

能 詠 吟
能 詠 吟
能 詠 吟

111

蔡文姬，能辨琴。謝道韞，能詠吟。

【解釋】
在古代有許多出色的女能人。象東漢末年的蔡文姬能分辨琴聲好壞，晉朝的才女謝道韞則能出口成詩。

當 自 警
當 自 警
當 自 警

112

彼女子，且聰敏。爾男子，當自警。

【解釋】
像這樣的兩個女孩子，一個懂音樂，一個會做詩，天資如此聰慧；身為一個男子漢，更要時時警惕，充實自己才對。

唐 劉 晏 方 七 歲 舉 神 童

彼 雖 幼 身 已 仕 有 為 者

作 正 字
作 正 字
作 正 字

113

唐劉晏，方七歲。舉神童，作正字。

【解釋】
唐玄宗時，有一個名叫劉晏的小孩子，才只有七歲，就被推舉為神童，並且做了負責刊正文字的官。

亦 若 是
亦 若 是
亦 若 是

114

彼雖幼，身已仕。有為者，亦若是。

【解釋】
劉晏雖然年紀這么小，但卻已經做官來，擔當國家給他的重任，要想成為一個有用的人，只要勤奮好學，也可以和劉晏一樣名揚後世。

犬 守 夜 雞 司 晨 苟 不 學

蠶 吐 絲 蜂 釀 蜜 人 不 學

115

犬守夜，雞司晨。苟不學，曷為人。

【解釋】

狗在夜間會替人看守家門，雞在每天早晨天亮時報曉，人如果不能用心學習、迷迷糊糊過日子，有什麼資格稱為人呢。

116

蠶吐絲，蜂釀蜜。人不學，不如物。

【解釋】

蠶吐絲以供我們做衣料，蜜蜂可以釀製蜂蜜，供人們食用。而人要是不懂得學習，以自己的知識、技能來實現自己的價值，真不如小動物。

幼	而	學	壯	而	行	上	致	君
幼	而	學	壯	而	行	上	致	君
幼	而	學	壯	而	行	上	致	君

揚	名	聲	顯	父	母	光	於	前
揚	名	聲	顯	父	母	光	於	前
揚	名	聲	顯	父	母	光	於	前

下 澤 民
下 澤 民
下 澤 民

117

幼而學，壯而行。上致君，下澤民。

【解釋】

我們要在幼年時努力學習不斷充實自己，長大後能夠學以致用，上替國家效力，下為人民謀福利。

谷 於 後
谷 於 後
谷 於 後

118

揚名聲，顯父母。光於前，裕於後。

【解釋】

如果你為人民做出應有的貢獻，人民就會讚揚你，而且父母也可以得到你的榮耀，給連祖先增添了光彩，也給下代留下了好的榜樣。

人 遺 子 金 滿 贏 我 教 子

勤 有 功 戲 無 益 戒 之 哉

經　一　雀
經　一　雀
經　一　雀

119

人遺子，金滿籯。我教子，唯一經。

【解釋】
有的人遺留給子孫後代的是金銀錢財，而我並不這樣，我只希望他們能精於讀書學習，長大後做個有所作為的人。

力　勉　宜
力　勉　宜
力　勉　宜

120

勤有功，戲無益。戒之哉，宜勉力。

【解釋】
反覆講了許多道理，只是告訴孩子們，凡是勤奮上進的人，都會有好的收穫，而只顧貪玩，浪費了大好時光是一定要後悔的。

三十九

漢字練習

三字經 習字帖 壹

作　　者　余小敏

美編設計　余小敏

發 行 人　愛幸福文創設計

出 版 者　愛幸福文創設計

　　　　　新北市板橋區中山路一段160號

　　　　　發行專線　0936-677-482

　　　　　匯款帳號　國泰世華銀行（013）

　　　　　　　　　　045-50-025144-5

代 理 商　白象文化事業有限公司

　　　　　401台中市東區和平街228巷44號

　　　　　電話　04-22208589

印　　刷　卡之屋網路科技有限公司

初版一刷　2021年10月

定　　價　一套四本　新台幣399元

✿ 蝦皮購物網址
shopee.tw/mimiyu0315

✿ 若有大量購書需求，請與客戶服務中心聯繫。

客戶服務中心

地　　址：22065新北市板橋區中山路一段160號

電　　話：0936-677-482

服務時間：週一至週五9:00-18:00

E-mail：mimi0315@gmail.com